董其昌 （1555～1636）

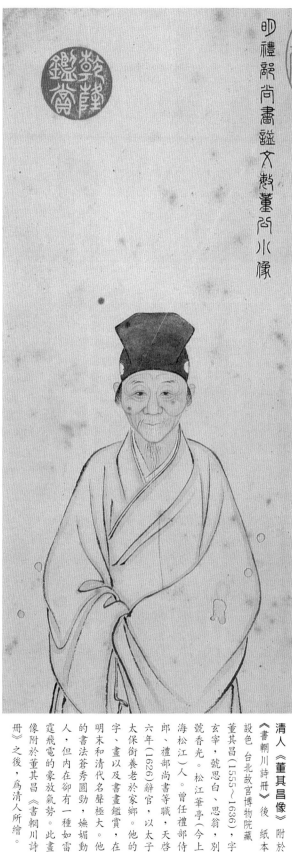

明禮部尚書諡文敏董公小像

清人《董其昌像》 附於《書輞川詩冊》後 紙本設色 台北故宮博物院藏

董其昌（1555～1636），字玄宰，號思白、思翁，別號香光。松江華亭（今上海松江）人。曾任禮部侍郎、禮部尚書等職，天啓六年（1626）辭官，以太子太保銜養老於家鄉。他的字、畫以及書畫鑑賞，在明末和清代名聲極大。他的書法蒼秀圓勁，嫵媚動人，但內在卻有一種如雷霆電的豪放氣勢。此畫像附於董其昌《書輞川詩冊》之後，爲清人所繪。

董其昌，字玄宰，號思翁、思白，又稱香光居士，松江華亭人（今屬上海市），明代著名書法家、畫家、書畫鑑賞家和理論家。萬曆十七年（1589）舉進士，先後任翰林院編修、湖廣按察司副使、福建副使、侍讀學士、南京禮部尚書等職。崇禎七年（1634）詔加太子太保，特准致仕。兩年後終老於故鄉，葬於吳縣（今屬江蘇）漁洋灣董氏墳塋。崇禎十七年（1644）南明福王政權以董其昌書畫成就與元人趙孟頫相類，遂授予與趙氏相同的諡號「文敏」，後人因稱其「董文敏」。

董其昌出身貧寒人家，然自幼學業精勤，飽讀詩書。隆慶年間（1567～1572），十七歲的他參加松江府會考，作品文采華美、格式規整，自認奪魁有望，然知府嫌其書藝欠佳，從此遂降爲第二等。此事使董其昌深受刺激，從此遂發憤練習書法。一年後，他又就讀於莫如忠塾館，從其學書。董氏曾自述其學書經過：「吾學書在十七歲時。先是，吾家仲子伯長，名傳緒，與余同試於郡。郡守江西袁洪溪，以余書拙置第二，自是始發憤臨池矣。初師顏平原《多寶塔》，又改學虞永興，以爲唐書不如晉、魏，遂仿《黃庭經》及鍾元常《宣示表》、《力命表》、《還示帖》、《丙舍帖》。凡三年，自謂逼古，不復以文徵仲、祝希喆置之眼角。」（《畫禪室隨筆》卷一《評法書》）由此可見，董其昌以顏體初入書道，後從莫氏轉而宗晉，且成效顯著，學書三年便敢於藐視祝、文兩位吳門大家。

萬曆八年（1580），董其昌曾應試南京，得見王右軍《官奴帖》唐摹本，頗受震懾，不僅深窺晉人堂奧，而且在頓悟中明白了學書的道理，並加以提倡。他於書藝中所強調的頓悟說，乃是源於禪宗南宗一派的思辨法寶，但他也絕不否定「漸修」的重要性，其自身於數次名山大川遊歷之中提出「行萬里路，讀萬卷書」的觀點，即是假漸修以成頓悟的具體表現。青年時期的悟道，充分說明董氏的書法藝術日漸成熟，他以淡、眞、率爲意境的書風也逐漸形成。

大約四十歲前後，董其昌大學唐宋名

家，尤其是他終身崇拜的北宋米芾，在學書、鑑賞方面處處仿效於他，下力最多。董氏還著意標舉，說自己筆法、米漫士書法得來，書家當有知者。」《容台別集》卷三〈書品〉因此，米元章不僅是董氏南宗文人畫派的核心人物，亦是其心中書法「南宗」的代表。《明史·董其昌傳》：「其昌後出，超越諸家，始以宋米芾爲宗。後自成一家，名聞外國」，實非虛言。

中年以後的董其昌書藝日臻完善，並以超越趙孟頫爲目標。董氏一生悉心研究趙書筆法、結字、章法，多次指出其不足並給予批評，如：「自元人後，無能知趙吳興受病處者。自余始發其膏肓，在守法不變耳。」（《容台別集》卷三〈書品〉）他如此高標自詡，用意即在超過趙孟頫而可開宗立派，獨樹大旗。誠然，趙氏也乃宗晉之大家，但在

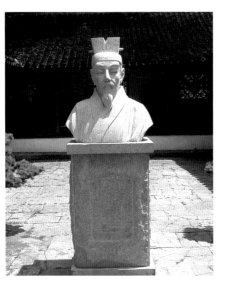

醉白池內董其昌雕像（馬琳攝）

醉白池既具有明清時期江南園林山石清池相映，廊軒曲徑相襯的風格，又具有歷史古跡甚多、名人遊蹤不斷的特點。它以水石精舍，古木名花之勝馳名江南，園內廊壁和部分庭園裡，石刻碑碣較多，這是該園的特色之一。圖爲醉白池內董其昌的雕像。

董氏看來，趙氏只是追求「形似」，指出「趙書無弗作意」。而董玄宰欲追宗的晉書，是「取意」、「率意」、「取韻」於二王，認爲「吾書往往率意」。「率意」二字道出了他主張「脫去右軍老子習氣」的「神似」觀點，也正是他在審美觀上與趙子昂的根本區別。雖然，晚年的董其昌也曾追悔年少之時不識趙書高妙，但是這「都說明董文敏仍是把趙子昂置於自己理想的南宗之列，他既有心稱雄書壇，就敢於將自己要超越的目標放在研究和學習之列，這也正是董氏的可貴之處。

董其昌在書法藝術方面能夠取得傑出成就的另一原因，是因爲他還是一位特殊的鑑賞家和收藏家。年輕時代，董其昌曾在江浙地區以教書爲生，結識了有明一代最負盛名的收藏家項元汴，自稱「盡發項大學子京所藏晉唐墨跡，始知從前苦心，徒費歲月。」（《容台別集》卷五〈墨禪軒說〉）後中進士任庶吉士，又得遇韓世能，亦爲書畫大收藏家。董氏常借閱其晉、唐、宋、元法帖寶繪，心摹手追，往往廢寢忘食，因而學問大進，開始在京中有此名氣。稍後，董其昌又與徽州著名藏家吳廷訂交，得以獲見和臨寫更多歷代名跡。這些豐富的私家收藏都成爲董其昌學習、鑽研書法的堅實基礎，在這曼妙的藝術殿堂之中，他不斷吮吸著古代書法精品的乳汁，從而使其書法成爲左右明末清初書壇而又最負盛名的書法家。

董其昌一生在以二王爲代表的文人流派書法道統中紮根極深，重要的是他曾在鑑賞中得以見到大量的古代眞跡，並有機會臨摹，因而能夠廣采博收。他「淡」的審美標準，屬於天眞、自然、率意的古代書家，從鍾繇、二王到徐浩、懷

素、柳公權，從楊凝式到蘇東坡、米芾，甚至趙孟頫等，凡是書史上各個時期書法的代表人物，他都認眞研修，取長補短，甚至到晚年仍孜孜不倦地臨習《閣帖》。董其昌曾說過：「守法不變，即爲書家奴。」從他大量的臨寫中，我們不難發現他「先與古人

松江醉白池（馬琳攝）

董其昌是松江人，松江有一名園，爲董其昌常光臨的簡詠之處，也是當地文人雅士常遊之地。可惜該園於明末荒廢，僅留下一些山石池沼和殘破的亭榭。後來華亭人顧大申慕白居易、韓琦（北宋宰相）之風雅，故以「醉白」爲池名和園名，頗爲雅致。因顧大申曾做過工部主事，擅長繪畫，園林佈局由他自己設計。顧氏曾購得此園，於清初順治年間重加修葺。

合，後與古人離」的善學與創新精神，始終如一。

由於對名家墨跡的認眞臨摹，董氏在用筆用墨和結體佈局方面，都能融會貫通各家之長，如其楷書用筆有顏眞卿率眞之意，而佈局得楊凝式閑適舒朗，神采風韻則似趙孟頫：草書植根於顏眞卿《爭座位帖》和《祭姪文稿》，並有懷素的圓勁和米芾的跌宕等。可以說，書法至董其昌乃集古法之大成。「六體」和「八法」在他手下無所不精。同時，思翁又善於鑑賞，品題書畫雖片語隻字，也被收藏家視爲珍寶。

董其昌書藝超群，然未留下一部書論專著，但他在實踐和研究中得出的心得和主張，散見於其大量的題跋之中，尤其是指出：「晉人書取韻，唐人書取法，宋人書取意。」這是歷史上書家第一次用韻、法、意三個概念劃定晉、唐、宋三代書法的審美取向，這個看法對後人理解和學習古典書法，起了良好的闡釋和引導作用。

除了在書畫方面的創作成就外，董其昌豐富的學養也與前者相得益彰。例如，他的詩清麗自然、樸實明快，大多描寫自然景色和尋勝探幽之作，流露出熱愛自然山川和抒發嚮往林泉的感情，寓以出世無爲的思想，和他避免政治糾葛的品行相一致。其中，收入《容台詩集》就有數百首之多，此外還有不少五言律詩、七言律詩散見於題跋、書札中。這些詩雖率性而成、傳情而發，卻詞工韻險，直抒己見，意味雋永，有婉約之美、疏宕之雅，給人以超塵脫俗的感受。

董其昌還是作文高手，與陶望齡齊名，其隨筆、遊記、墓誌銘、書序，或記事或抒情，均乃佳作。錢謙益評其作品：「溫厚中有精靈，跌宕中有氣魄，風流蘊藉，恰到好處：有時三言兩語，也妙趣橫生，似畫龍點睛，耐人尋味。這些文字大多收入《畫禪室隨筆》、《容台文集》、《容台別集》等書中。總之，豐富的學養，多方面的才藝，爲董其昌的書法創作帶來了源源不斷的動力和靈感，使其下筆有神，稱雄一代。

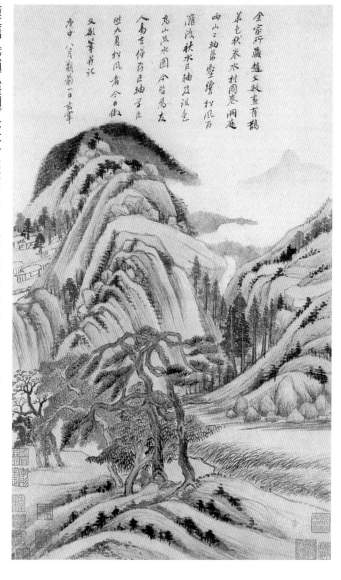

董其昌《秋興八景圖》（之一）1620年 冊頁 紙本設色 53.8×31.7公分 上海博物館藏

此圖爲董其昌的精品之作，所寫爲作者泛舟吳門、京口途中所見的景色。構圖精巧，意境高遠，韻味充足。筆墨集宋元諸家之長，形成蒼秀雅逸的畫風。

董其昌《書輞川詩冊》21開之一 紙本 行書

董其昌書法善學古人，博採眾家之長，復善於將之轉爲己法，使其書法稱雄一代，影響深遠。此詩冊作於董其昌四十六歲之時，爲壯年之作，他對自己的書藝極有信心，嘗謂：「余學書三十年，不敢謂入骨三味，而書法至余亦復一變，世有明眼人必能知之。」此作墨濃筆重，與晚年的平淡疏秀，大異其趣。（洪）

《正陽門關侯廟碑》

局部 1592年 行書 卷 紙本 前33.3×412.7公分 後28.8×175.3公分
北京故宮博物院藏

正陽門廟志祀漢前
將軍關侯作也庚廟
祀偏天下而稱正陽
門志爲都城作也侯
名在百圭封歸在黑
朝而稱漢前將軍者
庚志也侯方驕峙草
澤中以一旅之湘卒
能佐漢扶將傾之鼎
摧強破敵威震天下
之際矣死不囘以畢
其所志此其人与孔子
所稱殺身成仁者堂

此卷分碑文和自識兩部分，碑全稱《漢前將軍關侯正陽門廟碑》，焦竑撰文，董其昌書寫，時年三十八歲。自識爲三十年後重題，款屬「觀舊書有感題。其昌。壬戌六月之朔。苑西畫禪室識」，鈐「知制誥日講官」（白文）、「董氏自萬曆二十七（1599）還京，恰二十四年，故題中有「出春明二十四年再召還朝」之句。

卷前段爲書碑字體，工整端穩，頗顯力度。此時正值董其昌研習歷代書法之階段，表現爲用筆重實、澀拙，鋒棱峭拔、外露，顏、米之書筆意明顯。顏書對董書影響頗大，不僅在眞書中，而且在行書中也多見其格轍、精神。經過多年研習，思翁不僅得顏魯公之雄強、寬綽，且能得其蕭散古淡而去妍媚之習，悟其以險絕爲奇的法門。同時，董其昌還十分讚賞米芾，曾云：「字須奇宕瀟灑，時出新致。以奇爲正，不主故常。」此趙吳興所未嘗夢見者，惟米痴能會其趣耳。

《畫禪室隨筆》卷一《論用筆》董氏該卷行書有收有放，運筆瀟脫，結字得勢，精神相挽，時出新致，不主故常，深得米書之雅趣。

卷後段自識思翁寫於六十八歲，是取眾家之長後自成面貌的晚年之書，字勢精巧明快，爽朗秀媚，姿致平和，已形成疏淡空靈、風流蘊藉的行書風格。《畫禪室隨筆‧評法書》：「蓋書家妙在能合，神在能離。所欲離者，非歐、虞、褚、薛諸名家伎倆，

直欲脫去右軍老子習氣，所以難耳。哪吒拆骨還父，拆肉還母，若別無骨肉說甚虛空粉碎，始露全身。晉、唐以後，惟楊凝式解此窾耳，趙吳興未夢見在。」應該說，董其昌繼承顏、米、楊正是一種「能合能離」，有一種自己的書法骨肉，他似顏而不似顏的豐腴，似米而非米的縱橫恣肆，遂渾然自成董家面目。總之，似楊而非楊的縱橫恣肆，生動流暢地反映了董其昌此卷的前後兩段，書法藝術發展的脈絡，值得細細玩賞。

唐 顏真卿《祭侄文稿》 局部 758年 行草書 卷 紙本 28.3×75.5公分 台北故宮博物院藏

此書是顏真卿爲紀念在安史之亂中死去的侄子而寫，爲其傳世名跡，是行草書中的一件傑作，在書法史上被推爲「天下第二行書」；至於「天下第一行書」則爲王羲之的《蘭亭序》。足見二人在書法史上的地位。董氏自顏書學得雄強、雍容、蕭穆之法門。

宋 米芾《蜀素帖》局部 1088年 行書 卷 絹本

27.8×270.8公分 台北故宮博物院藏

此帖為米芾的代表作品之一，運筆瀟灑跌宕，並且表現出自己的特點。董氏學到了米書體的流麗宛轉。

五代 楊凝式《韭花帖》（羅振玉版）

27.9×28 藏地不詳 行楷書 紙本

《韭花帖》為行楷書，凝重古雅但又生動俊秀，少了些唐楷的嚴整和方正，多了些秀麗和蕭散之氣。董其昌對楊凝式的《韭花帖》有深刻的理解，尤其在章法上獲益匪淺。董評其書云：「少師《韭花帖》略帶行體，瀟散有致，比少師他書欹側取態者有殊。然欹側取態正是少師佳處。」

董其昌《正陽門關侯廟碑》卷末段之董氏題跋

此卷末段董其昌自識的部分，寫於他六十八歲之時，與他書寫碑文的時間已相差三十年之久，重回京城再睹舊物，有感而重新題跋；也因此可在同一卷作品上看到董氏前後期書藝的差距。（洪）

局部　1606年　楷書　卷　紙本　24.1×558.6公分
北京故宮博物院藏

畫贊碑

大夫諱朔字
曼倩平原厭
次人也魏建
安中分厭次
為樂陵郡故
又為郡人焉
事漢武帝漢

遠心曠度瞻
智宏材偉儻
博物觸類多
能合變以明
籌幽贊以知
來自三墳五
典八索九丘
陰陽圖緯之
學百家衆流
之論周給敏
捷之辯支離
覆逆之數經
脉藥石之藝
射御書計之
術乃研精而
究其理不習
盡其巧經目

歸定省觀先
生之縣邑想
先生之高風
徘徊路寢見
先生之遺像
逍遙城郭觀
先生之祠宇
慨然有懷乃
作頌焉其辭
曰矯矯先生
肥遁居貞遲
不終否進亦
避榮臨世濯
足希古振纓
涅而無滓既
濁能清無滓
伊何高朗克

該卷臨唐顏眞卿《東方朔畫贊碑》，卷末識：「顏尚書此碑，蘇學士書所自出。世謂蘇學徐浩者，乃行楷一種耳。予早年臨《多寶塔碑》，今仿《畫像贊》，猶似迦葉起舞。丙午除夕前一夕燭下識。董其昌。」卷前引首書有「參指頭禪」四個小字，董其昌。宋伯魯、裴景福等題跋。鑒藏印記有「乾隆御覽之寶」（朱文），「雲鶴遊天，群鴻戲海」（朱文），「龍跳天門，虎臥鳳閣」（朱文）等。清人裴景福《壯陶閣書畫錄》一書著錄此卷，稱爲《明董香光臨董畫贊大字卷》。

董其昌書法藝術的淵源之一即爲顏魯公之書藝，自其青年直至晚年始終臨習顏書，並以顏體的樸拙來避免筆法圓熟的俗態。同時，在長期的藝術實踐中，董氏楷書把二王的俊秀瀟灑、唐人的圓重嚴謹，以及宋人的灑脫勁挺糅合於一體，自由地駕馭古法，自抒胸臆，漸成個人藝術風格，個性即雖以標準的「帖學」路線繼承爲主，特點卻較爲鮮明，蒼老秀拔，凝重有力，又以氣韻貫通，顯得清超神逸，秀美無比。董氏以有意成風，以無意取態，不重摹，不死學，不追形，講士氣，入禪理，尚韻尚意，不斤斤計較點畫間的得失，而是能得古人意趣，遺貌取神，達到學古爲□用的目的。

此卷爲董氏臨寫顏書的代表作之一，其本人亦對此書很是自得。全卷峻峭勁拔，深濃雄健，氣勢磅礴，神采煥發：運筆圓勁，肥瘦相宜，結體稍長，風神清朗。在架構方面，此作除碑額外均爲方整的楷書字體，其字略向右傾，具有欹側之勢，體現出「以方正爲體，以圓奇爲用」的

達思周變通，以為濁世不可以富貴也，故薄遊以取位，苟出不可以直道也，故頡頏以傲世。傲世不可以垂訓也，故正諫以明節。明節不可以久安也，故該諧以取容。潔其道而穢其跡，清其質而濁其文，弛張而不為邪，進退而不離羣，若乃

夫其明濟開豁，包含弘大，視萬乘若寮友，戲同列如草芥，雄節邁倫，高氣盖世，可謂拔乎其萃，遊方之外者也。談者又以先生虛吸沖和，吐故納新，蟬蛻龍變，棄世登仙，神友造化，靈為星辰，此又奇怳忽不可備論者也。大人來守此國，僕自京都言歸定省，觀先

在心行屢倫，閃憂跨世淩，時遠踖獨遊，瞻望往代爰，想遐蹤邈邈，先生其道猶，龍染迹朝隱，和而不同，遲下位聊以從容，我來自東言適茲邑，敬問墟墳企佇原隰，墟墓徒存精靈永戢，民思其軌，祠宇斯立，徘徊寺寢遺像在圖，周旋祠宇，庭序荒蕪

神髓；在轉折方面，不少字是內方而外圓，絕非單一的方，也非單一的圓，而是富於變化；在筆質方面，給人骨力挺拔之感，但又不顯乾枯嶙峋，可謂「骨方而肉圓」。另外，值得一提的是，董氏存世書法多見行、草、楷諸體，而卷首臨書的碑額則為其罕見的篆書作品。

董其昌《臨東方朔畫像贊碑》卷末

世謂蘇學徐浩者，乃行楷一種，耳予弱年臨多寶塔碑，今倣畫像贊，猶似伽葉起舞　丙午除夕前一夕　燭下識　董其昌

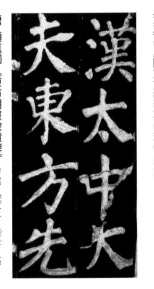

唐顏真卿《東方朔畫像贊碑》局部　'54年　楷書　拓本　北京故宮博物院藏

這是顏真卿四十五歲時寫的楷書，深濃雄健，氣勢磅礡。蘇軾論曰：「魯公平生寫碑，唯《東方朔畫贊》為清雄，字間櫛比而不失清遠。其後見逸少本，乃知魯公字字臨此本，雖大小相懸而氣韻良是。」（《東坡題跋》卷四）

《方暘谷小傳》

行書 冊頁之一 紙本金箋 35×21公分
蘇州博物館藏

該卷乃董其昌《方暘谷小傳》與陳繼儒《方暘谷像贊》合冊，乃思翁壯年作品。董傳尾署「史官董其昌書」，鈐「知制誥日講官」（白文）印。史官之稱，殆指翰林院之職，而「知」印，蓋董其昌四十六歲在翰林院編修任皇長子朱常洛講官，至六十八歲起任太常寺卿兼侍讀學士之間常用，其間二十餘年，董氏一直以此身份賦閒在家，這也正是他專攻藝事、廣聞博識的年紀，而董氏撰寫此卷，則緣於方暘谷之子方廣文從其習字有關。

方暘谷者，諸史無傳，讀董、讀蘇、陳之文，約略可知其祖籍山西蒲州汾陰，得承家學，嘉靖朝曾為工部侍郎，管理湖北荊州府稅務，以廉潔有為著稱。其官職屢有更變，不過五品左右的官秩，然當時歷任的三位權臣嚴嵩、高拱、張居正都曾分別對其有「介」、「賢」、「廉」的襃議，可見其品行之端正。

該卷用筆精到，欹側精密，勢奇氣正，筆法虛和變化，骨力內含，筆畫圓勁秀逸，行筆酣暢，端凝媚麗，於平淡中含意境，於空靈中出姿致，頗顯思翁本色。

平淡古樸；章法上，疏空簡遠，字與字、行與行之間，分行佈局，疏朗勻稱，力追古法：用墨也非常講究，枯濕濃淡，秀潤流韻，盡得其妙。清人周星蓮《臨池管觀》曾言：「自思翁出而章法一變，密處皆疏，寡處皆緊，天然秀削，有振衣千仞，潔身自好光景。」全卷字體遒媚，行筆流暢，佈局疏朗，變化多姿而又不離法度，從而秀勁相朗，拙巧相生。

此外，董其昌上承蘇軾、米芾的崇尚天真的文人書法美學思想，與自己所體悟的疏而淡的書風相結合，在此卷中有明顯體現，正如其言：「作書最要泯沒棱痕，不使筆筆在紙素成板刻樣。東坡詩論書法云『天真爛漫是吾師』，此一句丹髓也。」（《畫禪室隨筆》卷一《論用筆》）該卷筆畫圓腴，勁健雋秀，行筆酣暢，端凝媚麗，於平淡中含意境，於空靈中出姿致，頗顯思翁本色。（蔡）

明 陳繼儒《方暘谷像贊》
行書 冊頁之一 紙本金箋 35×21公分 蘇州博物館藏

此書與董其昌《方暘谷小傳》合為一冊。據稱董其昌所築之「來仲樓」即取陳繼儒字「仲醇」而來，陳繼儒與董其昌不僅並稱於當時，兩人交情友好也可見一斑。（蔡）

明 陳繼儒《自書詩》
行書 軸 紙本 142.3×35.5公分 遼寧省博物館藏

陳繼儒（1558～1639），字仲醇，號眉公，又號麋公，華亭（今上海市松江）人，與董其昌齊名。擅繪水墨梅花、水仙、奇石等。此書氣韻超凡脫俗，詩書相結合，格調高古。

大京兆方公仕于
胥皇章时為司
窘苦玄郎榷税
荆南以廛善著
考時分宜東政
一年為賸公都命

北宋 蘇軾《黃州寒食詩帖》局部　1082年　卷　紙本
33.5×118公分　台北故宮博物院藏

蘇軾書寫此帖，放任感情流蕩，從平穩到激動、收放
自如，致使全篇筆墨勁炎酣暢，正顯蘇軾所謂「天真
爛漫」之風格。董其昌承襲蘇軾、米芾的崇尚天真之
文人書法美學思想，在《方暘谷小傳》可見出一點端
倪。董氏寫此冊頁，用筆肥厚疏朗，有一點蘇軾的影
子。（洪）

自我來黃州已過三寒
食年年欲惜春春去不
容惜今年又苦雨兩月社
蕭瑟臥聞海棠花泥污
燕支雪闇中偷負
去夜半真有力何殊
年来病起頭已白
春江欲入戶雨勢來
不已兩小屋如漁舟濛濛
水雲裏空庖煮寒菜
破竈燒濕葦
知是寒食但見烏
銜紙　天門深

此卷書宋范仲淹《岳陽樓記》，卷末自識：「范希文岳陽記，宋人猶以爲傳奇。文如東坡醉白堂記，壹似韓白論耳。文章家之重體如此。若夫希文之先憂，則不愧其自許矣。宋之古文實由范公推尹師魯開之，又以公書法絕類《樂毅論》，雖文與書非所以重公，公在此道中，未嘗可稱當行名家也。已酉七月廿七日。董其昌書。」鈐「董玄宰」（朱文）印。「已酉」爲萬曆三十七年（1609），董其昌時年五十五歲，故此卷是其壯年的一幅力作。

細覽此卷，明其書風師自米芾。董氏曾言：「米海岳書，無垂不縮，無往不收。此八字眞言，無等等咒也。然須結字得勢，海岳自謂『集古字』，蓋於結字最留意。此其晚年，始自出新思耳。」（《畫禪室隨筆》卷一《論用筆》）全卷長十餘米，卻一氣呵成，字大如拳，流暢勁健，酣暢淋漓，是董氏書法已臻佳境之時的長篇巨製。《石渠寶笈》卷二十八董其昌《詩詞手稿冊》曾自言：「已酉以後詩詞，皆以米南宮行楷書之。」此卷雖非自作詩文，亦以米體書之，表明董玄宰對米元章書法的欽羨。

此外，董其昌主張的「以動利取勢，以虛和取韻」的審美意識，在這篇作品中得到完美體現，字與字、行與行互相照應，文與字相映成趣，形與神巧妙契合。全卷於靈巧

的行筆之中透發出清淡幽遠之氣，娟妙中含虛和，印証了清人秦祖永讚譽的「瀟灑出塵，風神超逸」的禪之境界，一掃濃艷風華，拋棄紅塵直逼仙境。總之，董其昌以古爲師，以古爲法，又能從中

（傳）五代 李昇《岳陽樓圖》冊頁 水墨 絹本
23×23.8公分 台北故宮博物院藏

岳陽樓位於湖南岳陽縣，始建於唐開元四年（716），後經歷代重修，並且因范仲淹之《岳陽樓記》而名聞遐邇，如今仍有多幅以其爲題的繪畫散存海內外。本作無畫家落款，據裱編舊題簽而傳於李昇名下，但應與元代界畫家夏永關係較爲密切。（蔡）

越明年，政通人和，百廢具興，乃重修岳陽樓，增其舊制

董其昌《岳陽樓記》卷末題識

范希文岳陽記，宋人形容以為傳奇，文如東坡醉白堂記，老泉韓白論耳。文章家之重體也。此亦文家之先憂。別不愧色自許矣，宋之古文實由范公振起。尹師魯渭之又以書佐瑯琊樂毅論諸，文与書札兩以意書之。此道中去豈以冬至後廿七日

辛亥七月廿七日 董其昌書

據自己的情性和審美理想有所擇取而加以熔鑄，加之其性情和易，又悟通禪理，蕭閑吐納，終日無俗語，故其書法也追求一種古淡、雅樸、天真、自然的蕭散境界，他這種禪意與書法的熔鑄，行以己意，瀟灑生動，實非一般書家所能企及。

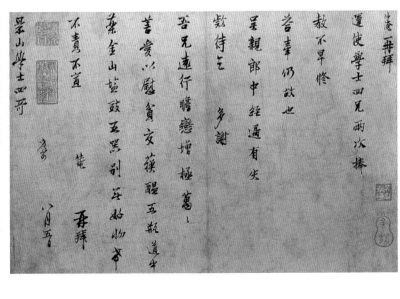

北宋 范仲淹《行事遠行帖》 紙本 31×41公分
北京故宮博物院藏

范仲淹（989～1052）字希文，蘇州吳縣人。為北宋著名的政治家、文學家。《岳陽樓記》就是他著名的文章之一，其中「先天下之憂而憂，後天下之樂而樂」更是名垂千古的名句，是以這篇文章便常被傳抄。此帖為范仲淹寫給朋友的私札，雖率意而書，卻也可看出他一絲不苟的端正個性。（洪）

《臨柳公權書蘭亭詩》

局部　1618年　行書　卷　紙本　27.2×1070.5公分
北京故宮博物院藏

王獻之之四言詩並序
四言詩王羲之之爲序
行於代故不錄其詩
文多不可全載今多
古人斷章之義也
王羲之　自此已下十二人魚有五言
代謝鱗次急焉以周
欲此暢春和氣載柔
詠彼舞雩異代同流
乃攜齊好散懷一
乒

此卷臨傳爲唐柳公權書《蘭亭詩》，首
書：「王獻之四言詩並序。四言詩，王羲之
爲序，序行於代，故不
全載，今各載其佳句而題之，亦古人斷章之
義也。」以下書王羲之、謝安諸人詩，卷末
有自識二則。鈐「太史氏」(白文)、「董其昌
自題」。鑒藏印記有乾隆內府鑒藏印記，
高士奇、張照等人印記。卷前引首及前隔水
處有乾隆皇帝跋語三則，卷後有明鷗天老
漁，清高士奇、陳元龍、張照、乾隆諸跋。
據乾隆跋語可知，此卷入乾隆內府之前曾被
分割成兩段，後來兩段先後入內府，又被裝
成一卷，恢復舊觀。另外，此卷又於乾隆年
間與《蘭亭詩卷》一併刻入「蘭亭八柱」，迄
今保存於北京中山公園之內。

《蘭亭詩卷》爲唐人寫本，被僞加爲宋人蔡
襄、黃伯思的題名、跋文，僞記爲唐柳公權
書。此卷曾刻入董其昌《戲鴻堂法帖》，故董
氏亦有臨本。該卷書於萬曆四十六年
(1618)，時董氏六十四歲，雖云臨仿，實以
書家己意作之。此卷汲取眾家之法，按董意
加以融合變化，師古而不擬古，大膽創新而
又不背離古人法度，是真正作到「妙在能
合，神在能離」的典範，從而一掃前人積
習，創出一時新潮。

董其昌曾言，學柳公權書法爲取其「古
淡」，故此卷以蒼勁秀逸爲主體風格，是董氏
晚年書法的佳作。全卷結體疏朗有致，點畫
間筋骨勁健，血溶肉潤，動靜互寓，虛實相
生，不失魏晉宗法，又勝古一籌，創造出蒼

（傳）唐 柳公權《蘭亭詩》局部　行書　卷　絹本
26.5×365.3公分　北京故宮博物院藏

此卷無柳公權落款，書風也不相似，應爲他人所僞
託。雖然如此，此書筆畫暢快，也可說是自成面目。
柳公權較爲可靠的墨蹟目前只知《送梨帖跋》一書，
但現今藏地不明。(蔡)

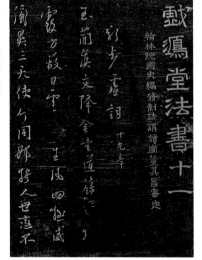

董其昌編《戲鴻堂帖》局部　拓本

宋代以來即有編集歷代名帖刻石紀錄的法帖傳統，如
宋太宗《淳化閣帖》、米芾《寶晉齋法帖》等。到了
明代刻帖風氣日盛，有文徵明《停雲館帖》、華夏
《真賞齋帖》等。董其昌臨古不遺餘力，也於萬曆三
十一年（1603）編集完成《戲鴻堂帖》，計有十六
卷，成爲明末風行的法帖。(蔡)

森森連嶺崿崿原疇
迴霄垂模凝泉散
流
契茲玄執寄敷林丘

謝万
驪眺崇阿寓目高
林青蘿翳岫備竹
冠岑谷流清響
倏翮鳴音音崢
吐澗霧霞成陰
孫綽
春詠登臺京有臨

勁透逸、天眞爛漫的新書風。董氏將自己的藝術修養融合於書寫的形式之中，達到了一種空靈雋永，意居形外，飄逸妍媚，格律清迥，猶如梅點寒潭的美妙境界，從中更可看出其清靜無爲、閑逸超拔的藝術與人生追求。

永和九年歲在癸丑暮春之初會于會稽山陰之蘭亭脩稧事也羣賢畢至少長咸集此地有峻領茂林脩竹又有清流激湍暎帶左右引以爲流觴曲水列坐其次雖無絲竹管弦之盛一觴一詠亦足以暢敘幽情是日也天朗氣清惠風和暢仰觀宇宙之大俯察品類之盛所以遊目騁懷足以極視聽之娛信可樂也夫人之相與俯仰一世或取諸懷抱悟言一室之內或因寄所託放浪形骸之外雖趣舍萬殊靜躁不同當其欣

東晉 王羲之《蘭亭序》卷（馮承素摹本）局部 行書
卷 紙本 24.5×69.9公分 北京故宮博物院藏
《蘭亭序》爲王羲之著名書跡，堪稱行書第一。此帖行筆流暢，書風清秀。王羲之的書風對後世影響很大，對董其昌也不例外，他於萬曆八年，得見王羲之的《官奴帖》唐摹本，此事對他震動頗大，他妻時明白了書學的眞諦。

蘭亭八柱第七

清 乾隆皇帝《董其昌臨柳公權蘭亭詩》之卷首題跋
董其昌《行書臨柳公權蘭亭詩》卷首前隔水處，有乾隆皇帝題跋三則，此爲其一。據此跋可知此卷入清宮內府之前，曾被分割成兩卷，後來兩卷先後入內府，又被合裝成一卷，恢復舊觀。董其昌的書法因康熙皇帝的喜歡而風行於有清一代，乾隆皇帝自也不例外，於此恰可對照清朝的皇帝對董其昌到底模仿了多少。

（洪）

《為高觀察臨魏晉唐宋諸書》

局部　卷　紙本　25.4×776.7公分
蘇州博物館藏

此卷系董其昌臨古之作，計有小楷鍾繇《還示帖》；行書王羲之《蘭亭禊帖》（節臨）、《何如帖》、《奉橘帖》；草書《初月帖》、《服食帖》、《破羌帖》、《遠近帖》；行楷《言霜寒帖》；行楷褚遂良《枯木賦》（節臨）；行楷歐陽詢《過秦論》（節臨）；行楷李邕某帖；行書顏真卿《爭座位帖》（節臨）、《送劉太沖帖》（節臨）、《使李希烈時某帖》；草書楊凝式《神仙起居法》並行書釋文；行書蘇軾某帖；行書米芾《蜀素帖》（節臨），共七接，末董自署云：「觀察高懸圍使君徵余各體書，爲臨晉、唐諸帖，斷自米、蘇，所謂五技而窮也。使君落筆便是孫過庭合作，余書只堪覆醬瓿耳。董其昌。」此卷遞經清朱之赤、高士奇、潘遵祁等鑒藏家，可謂流傳有緒。

觀此卷書風，當是董其昌六十五歲前後手筆，時賦閒於松江。董氏書法獨樹一幟，應歸功於其一生頗善臨摹，博采眾長，他在集道統而大成方面所投入的功力，在當時無人能比，講究熟後求生，從而自出機軸。他曾指出：「畫與字各有門庭，字可生、畫不可熟。字須熟後生，畫須生外熟。」（《畫禪室隨筆》卷二《畫訣》）可以毫不誇張地說，對於帖學的典範董其昌無不兼收並蓄，悉心研修，康熙皇帝就曾爲其墨跡題過一長段跋語加以讚美：「蓋其生平多臨《閣帖》，於《蘭亭》、《聖教》，能得其運腕之法，而轉筆處古勁藏鋒，似拙實巧。……顏真卿、蘇軾、米芾以雄奇峭拔擅能，而要底皆出於晉人。趙孟頫尤規模二王。其昌淵源合一，故摹諸子輒得其意，而秀潤之氣，獨時見本色。」

今觀該卷臨書，魏、晉、唐、宋凡涉九家，楷、行、草計十有八帖，此九家皆思翁所服膺的大家，貌似臨摹，細查則不似。書法圓勁而蒼秀，剛健而婀娜，無一不是董書風度。而鍾繇之拙樸、王羲之飄逸、褚遂良

三國魏　鍾繇《賀捷表》局部　219年　拓本　東京書道博物館藏

董其昌認爲唐代書法不如魏晉，並且自謂學書歷程以鍾繇書帖爲師，可知鍾繇書風對董其昌影響甚巨。此帖歸於鍾繇名下，雖確有其風，但具備唐人筆意，應由唐摹本而來。（蔡）

唐　歐陽詢《卜商帖》　行書　紙本　25.6×16.6公分　北京故宮博物院藏

歐陽詢過習北朝碑刻，因之其行書雖多取法王羲之，但風格雄健，清代吳昇評此作爲「筆力峭勁，墨氣鮮潤」，可視爲歐陽詢書風的忠實註解。（蔡）

董其昌《臨歐陽詢帖冊》　紙本　每開22.2×14.5公分　台北故宮博物院藏

董其昌臨摹古人書跡甚多，但往往參雜自己的特色在裡面。如此帖册頁有歐陽詢的峻峭勁跋，也有他自己的筆意，因此呈現出別具一格的面貌。（洪）

青松動挺姿凌霄
耽壓臨種、出枝
葉韋連上松端

觀察高懸圍使吏徵余吾體書寫臨
晉唐諸帖影自來葒所謂去技而窮
也使君差筆便是孫過庭合作余書
稽堪憂鑒龍耳　董其昌

之蘊藉、歐陽詢之頗駿、李邕之姿媚、顏眞
卿之風骨、楊凝式之險峭、蘇軾之清雅、米
芾之瀟灑又無一不神氣相屬，血脈暢達，可
謂是一種「貌合神離」的創造性的臨古。另
外，董氏在用墨上的獨樹一幟也爲其作品增
色不少，看似濃重的線條，其實墨色並不是
很濃，因該卷用紙係名貴的「宣德箋」，質地
潔白光膩，故筆墨滲透其上十分勻稱滋潤，
一派神采煥然、氣定神閒。

五代　楊凝式《神仙起居法帖》 948年 草書 卷 紙本
27×21.2公分 北京故宮博物院藏
此帖與《韭花帖》同爲楊凝式的代表書作，內容爲道
家養生的方法。此書靈動疏狂，龍飛鳳舞，天眞隨
意，神采飛揚。藏於北京故宮博物院的版本被學者考
訂爲眞跡，另有一本藏於日本書道博物館，應是摹
本。（蔡）

《七絕詩》

1631年 草書 軸 紙本 143.5×35公分 北京故宮博物院藏

軸書七言絕句詩一首：「水北原南野草新，雪消風暖不生塵。城中車馬知無數，能解閑行有幾人。」款屬「其昌」，鈐「董氏玄宰」（白文）、「大宗伯印」（白文）。崇禎四年（1631），董其昌官至南京禮部尚書，掌詹事府事，時年七十七歲，此後於書畫作品之上改用「宗伯學士」、「大宗伯印」等印記，故此書為董其昌晚年佳作。

現藏遼寧省博物館的舊題南朝宋謝靈運的《王子晉贊卷》，曾被董其昌考訂為唐代書家張旭所書，即《草書四帖詩卷》，董氏並屢有臨習，此卷即師其筆法，流暢自然，瀟灑倜儻。董其昌的草書以王羲之、懷素等書家為宗，曾言：「書楷當以黃庭、懷素為宗，不可得，則宗《女史箴》。行書以米元章、顏魯公為宗，草以《十七帖》為宗。」（《畫禪室隨筆》卷一〈論用筆〉）他對於王書的藏鋒、筆力、筆勢、韻致都有深入研究，並化

入自己的草書中去。董氏對懷素草書也是大加欣賞並研習精深。「素師書本畫法，類僧巨然。巨然為北苑流業，素師則張長史後一人也。高閑而下，益趨俗怪，不復存山陰矩度矣。」（《畫禪室隨筆》卷一〈評法書〉）董以為懷素之書雖屬狂草，但存右軍之矩度，又承張旭之瀟脫，而高閑以下已不可同日而語，走向俗怪而失去了法度。近觀明代，書家沒有深得素書的真髓字趣，失其天真平淡的旨意，因此在董氏看來，他以懷素為宗創作的狂草，就不僅與有明一代學素之人迥然不同，而且有一種撥亂反正、撥狂反淡，直

晉 王羲之 《十七帖》 局部 拓本

董其昌謂「草以《十七帖》為宗」，《十七帖》是王羲之的草書代表作，內容為書信尺牘，因首二字為「十七」而得名，目前已無墨蹟，僅有摹刻本存世。宋代黃伯思評此作曰：「此帖逸少書中龍也。」於書史中評價頗高。（蔡）

唐 張旭 《古詩四帖》 局部 草書 卷 箋本
29.1×195.2公分 遼寧省博物館藏

張旭，字伯高，吳郡人。性情狂放，好酒成癖，與李白、賀知章等為酒友，時稱「飲中八仙」。此卷是張旭草書古詩四首，前兩首是梁庾信的《步虛詞》，後兩首是謝靈運的《王子晉贊》和《嚴下一老公和四五少年贊》。此帖氣勢奔放，變化萬千，酣暢淋漓。

接承傳張旭、懷素狂草的藝術精神。

董氏此軸輕逸圓轉，勻穩清雅，在盤行鉤連的線條中得其俊骨，在迅霆飛電的運動中得其靜閑，在濃淡巧施的墨法之中得其秀潤，在率意下筆中得其天眞，於奔蛇走虺、閃電遺光、淋漓筆墨之中一洗狂怪怒張，恬恬然步入古淡的境界，清新淡雅之間頗顯風致，令人有清風出袖、明月入懷之遐想。

唐 懷素 《苦筍帖》 卷 絹本 草書

25.1×12公分，上海博物館藏

懷素，本姓錢，長沙人，幼年出家。此帖草書「苦筍及茗異常佳，乃可逕來，懷素上」十四字。懷素從自然形象中領悟到書法的變化，筆勢飛動，矯健有力，猶如龍騰蛇走之勢。

董其昌 《書杜律冊》 十二開之一 紙本

每頁26.3×14.7公分 台北故宮博物院藏

此冊頁爲董氏中期的草書作品，以懷素風格爲主，用筆多中鋒圓筆，時露枯墨渴筆的飛白情態，頗富動感。恰可與董氏晚期的草書風格作一對照。（洪）

董其昌 《書呂仙詩卷》 局部 紙本 24.7×293.1公分

台北故宮博物院藏

此卷董氏以張旭、懷素的大草書風格來書寫，於詩後題識他將張旭、懷素視同與呂仙祖一樣爲神仙中人，可能自己也受到這種氣氛的感染，因此寫來放逸不羈，頗有來去自如之感，是董氏晚年的精采之作。（洪）

《樂毅論》

局部 楷書 卷 紙本 26×224.5公分

廣東省博物館藏

董其昌該卷前段因筆誤而重寫，卷後有沈楫、高士奇、柏古的題跋，卷前附有乾隆皇帝臨寫的《樂毅論》一篇。書法於姿致中出古澹，質樸中透秀氣，書風秀逸儒雅，筆法則頗有柳體風範，堪稱董書上品。

董其昌是位善於臨古的高手，可貴的是他臨仿古帖時著意於整體觀照，以意背臨，體味並攝取古帖內在的神韻，汲古意為我

樂毅論

夫求古賢之意宜以大者遠者先之必迂迴而難通然後已焉可也今樂毅之趣或者其未盡乎而多劣之是使前賢失指於將來不可惜哉觀其遺燕惠王書是存大業於至公而以天下為心者也惜哉觀其遺燕惠王書曰伊尹放太甲而不疑太甲受放而不怨是存

意，化古法為我法，從而體現出鮮明的個人特色。此墨跡明顯地脫胎於柳公權，結字的特點主要是內斂外拓，這種結字容易緊密挺勁；運筆健勁舒展，乾淨利落，四面周到，有自己獨特的面目；筆畫敦濃，沈著穩健，氣勢磅礴，體現了典型的柳體楷書渾濃中見開闊的藝術特點。其結體佈局則平穩勻整，保留了左緊右舒的道統架構，運筆方圓兼施，運用自如。

以往一些論者認為董氏追蹤前賢名跡，過於追摹古人意味，筆下往往率意輕飄，忽視法度的表現，雖然起止俐落潔淨，卻缺少那種先代書家普遍具有的橫鱗豎勒、溫勁老辣、意到筆到的功力，多有筆力怯弱之嫌。然此卷則是對以上言論較為有力的回應。思翁該卷的最大特色是醉心於柳氏骨力的體現，精心於中鋒逆勢營運，細心於護頭藏尾，汲汲於將神力貫注線條之中。他增加腕力，端正筆鋒，如「錐畫沙」，如「印印泥」，其筆勢鶖急，出於啄磔之中，又在豎筆緊之內；在挑提處、撇捺處，大都以方筆突現骨節，在轉折處、換筆處，精心於將神力貫注線條之中。而真正的書法家都講究骨力，或以圓筆折釵股。而真正的書法家都講究骨力，顏真卿在《述張旭十二筆意》中就說到：「起筆則點畫皆有筋骨，字體自然雄媚。」

總之，此幅書卷用筆嫻熟，筆筆著實，不摻虛筆，以氣勢墨韻取勝，其結字秀美遒勁，佈局妥當，疏朗勻稱，別具特色。由此不難看出思翁師法古人，深得範本神韻，而用筆結字又有自己長處，從而顯示出他清新淳雅的書法格調。

董其昌《書周子通書》局部 紙本 89.4×154.5公分 台北故宮博物院藏

此幅大楷書是臨寫宋朝理學名家周敦頤的《聖學篇》，書風以顏真卿為宗，但董氏善以「形離神合」擷取前人優點而成就自我面貌。此幅大楷書自不例外，有顏字的雍容肅穆，但也有董氏的清朗秀逸之氣。（洪）

聖可學乎曰可有要
乎曰有要一為要一者
無欲也無欲則靜虛

意魚天下者也由此觀之樂生之志
千載一遇也亦將行千載一隆之道
豈局迹當時此心於魚弃而已哉夫
燕并者既非樂生之所志強燕而廢
道又非樂生之所能也
書樂毅論二次皆誤因再書
於後

忠者遂卽通彼義著昭之東海屬
之華裔我澤如春下應如草道
光宇宙賢者記心鄰國傾慕四海
延頸思戴燕主仰望風聲二城必
從則王業隆矣雖滏漆留於兩邑乃
致速於天下不幸之變世所不圖
敗於垂成時運固然若乃逼之以
成刻之以威則攻取之事求欲速
之功
樂毅論

董其昌《雜書冊》十五開之七 紙本 每開26.7×30.6公分 台北故宮博物院藏

此雜書冊寫於董氏七十二歲之時，當時董氏閒居在家，臨寫古冊自娛，所寫皆是晉唐赫赫名跡，《樂毅論》即是其一。此篇楷書俊逸優雅，顯見董氏進出古人法度悠遊自在。於此可將兩篇《樂毅論》並同欣賞。（洪）

唐 柳公權《神策軍碑》局部 843年 楷書 拓本 北京圖書館藏

柳公權為唐代的書法名家，後人將他與顏真卿並稱「顏筋柳骨」。董其昌正是從柳體中學到了書法用筆，使其楷書筆劃敦厚、沉著穩健，體現出柳體楷書渾濃中見閒闊的藝術特點。

聖帝巡幸在
神策軍紀聖
德碑并序

《蘇軾重九詞》

行書 軸 紙本 214×53.3公分 上海博物館藏

此卷凡四行，共七十三字。董其昌行草書歷來氣格儒雅，書卷氣濃郁，用筆平柔流麗，至臻完美。而此作的成功之處在於字體勁健，形神兼美，有著空靈的意味與雅逸的氣格。筆法上，作品雖無重墨纖筆的跳躍，但是細微的筆鋒變化清楚可見。結字中正平和，字的大小雖有小別而不開張爭讓，中宮收緊，氣象內斂，字的外勢小，內勢充。全篇行氣平緩舒和，大的節奏不明，小的則節奏明快，加之行距的拉開，分行疏朗清爽，一派文質彬彬、悠然自得之氣。董氏的博采眾長也在此卷有所體現：用筆圓潤，深得王義之、米芾之筆意；佈局則借鏡楊凝式，字距、行距寬綽，虛白與筆墨相映成趣，顯得舒張、閑適。

思翁作書講究用細毫墨彩之線條，是一種「明還日月，暗還虛空」的情趣。在此卷中，他完全沉醉於這一境界之中，胸中的禪意把注於筆下，淋漓盡致地表現著自己的審美情趣。

在欣賞他的「俊骨逸韻」之中，又可感受到康有為指出的「寒儉」。現代人能秉明在《中國書法理論體系》中指出：「說『寒儉』，因為典型的董字似乎墨不飽，筆不開，細毫焦墨，蕭瑟荒寒，生命的意志減化到只有恍惚的輪廓與最後的間架，似乎叫人可以第六感到著一片潛在的生意，似乎叫人可以第六感到未來的繁華。」是的，董氏已和那一大片虛空忘情相交，其書遂得平淡、天真、自然之趣，如同空白的氤氳，潛入字中，又泛出字外。

書法創作若已達到並非技藝的表現，而是類似庖丁解牛的神運境界，那麼作品便與「道」相通，與「禪」相融。禪意與書法熔鑄以說已經步入這一境界──禪意與書法熔鑄行以己意，瀟灑生動，絕非一般書家所能企及。而這一切，既是董其昌對書藝的精妙理解，又是其學問文章的長期薰陶，更是極其刻苦的探索、砥礪以磨的直接成效。

下圖：**明 張瑞圖《問養生》**局部 1625年 行書 冊頁
每頁23×17公分 日本私人收藏
張瑞圖（1570~1641）字長公，號二水、果亭山人，福建晉江（今泉州）人。善書法，學鍾繇、王義之，孫過庭等諸名家，與董、邢、米並稱「明末四家」。其行草多折筆側入，致使字的結體強方折，感覺氣力飽滿奇突，有另闢蹊徑奇逸之美。（洪）

董其昌《雲山墨戲》軸
水墨設色 紙本
上海博物館藏
董其昌書風平淡天真，儉樸自然，這樣的風格也可見於其繪畫作品上。此畫以極為簡單的筆畫表現山石形體、紋路，如同畫名《雲山墨戲》，都顯示了董其昌筆墨用以抒情的文人情趣。（蔡）

明 邢侗《行書五律詩軸》 紙本 142×33.2公分 北京故宮博物院藏

邢侗（1551～1612）字子愿，號來禽生、山東臨邑（今臨清）人。善書法，亦能畫蘭竹。與董其昌、米萬鍾、張瑞圖合稱「明末四家」。邢侗書法受王羲之影響甚深，此幅書法質樸自然、率真清秀，有王羲之之筆意。在當時，他與董其昌之書名並駕齊驅，有「北邢南董」之稱。（洪）

明 米萬鍾《行書七言詩句軸》 紙本 166.8×42.8公分 北京故宮博物院藏

米萬鍾（1570～1628）字仲詔，號友石，陝西安化人，後居北京。米萬鍾曾官江西按察使、太僕少卿，善書法，得其家學，亦是「明末四家」之一，與董其昌齊名，也有「南董北米」之稱。米萬鍾之行草學自米芾，與董其昌之學米芾有不同的風格，可參照看。（洪）

《書杜甫詩》

局部 行草書 卷 絹本 31×310公分 江蘇昆山昆裔堂美術館藏

該卷是董其昌平淡書風的代表作之一，通篇不拘一格，揮灑自如，淋漓翰墨，隨意所如，自起自倒，自成體勢，筆不能自休，筆墨、體勢、章法都自然流瀉而出，頗具淡雅天趣。在用筆上，圓潤飄逸，俊逸婉美，筆法純熟而道統，既有藏鋒又有露鋒，充分體現了奇正變化之妙，還在空靈之中加大了提按力度，時用側鋒取勢，承合轉搭，有來有去，極盡筆勢之縱橫，千變萬化而氣貫韻滿，於漫不經意中流露出生秀、閑適的雍容典麗和生動氣韻。

在結字上，董氏筆法精到，字大徑寸以上，結體亦無支離破碎之感，顯得流美典雅、瀟灑風流，即使是在後半部騰挪跌宕的草書中，結字和用筆也有非凡氣勢。董其昌在此作還注意到了「奇」與「正」的關係，正如其本人所言：「作書所最忌者，位置等勻，且如一字中，須有收有放，有精神相挽處。王大令之書，從無左右並頭者；右軍如鳳翥鸞翔，似奇反正。米元章謂大年《千文》，觀其有偏側之勢，出二王外。此皆言佈置不當平勻，當長短錯綜，疏密相間也。」

《畫禪室隨筆》卷一《論用筆》該作多遵從「自起自倒、自收自束」「轉左轉右」的奇正法則，超越了二王的法度，體現了一種生命的原動力，而這一切正是他多年來對歷代書家精妙感悟的結果。

在章法上，該卷佈局疏朗，字距、行距均寬綽閑適，虛實統一，濃淡和諧，欹側相當，字與字之間大小錯落，牽絲在有無之間，有此字雖是行書，由於佈局的需要，變形較多；而草書離合穿插等技法，亦多運巧妙，筆酣墨暢，揮洒自如，秀而有骨，媚而有神，飛動中卻見雅靜。唐人張懷瓘《六體書論》云：「心不能妙探於物，墨不能盡於心，慮以圖之，氣以和之，神以肅之，合而裁成，隨變所適。法本無體，貴乎會通。」思翁即於會通之道深有所得也。

董其昌《王維五言絕句》草書軸　綾本　154.5×54公分　南京博物院藏

此書為董氏佳作，氣勢雄偉，但又顯流美，用筆婉轉，超凡脫俗。

中間提□□□日堪
□□□□墨
空雲雪雪滿山
杜工部夜宴詩絕少
不以王右丞沈佺期得
見而長比至施之麻
者　董其昌

宋 米芾《虹縣詩》局部 1106年 行書 卷 紙本
日本東京國立博物館藏
此爲米芾所撰、所書的兩首七言詩，顯示出米芾的大
字行書面貌，氣勢雄強，古拙樸素。

宋 黃庭堅《杜甫寄賀蘭銛詩》1095年 草書 紙本
34.7×69.6公分 北京故宮博物院藏
黃庭堅（1045～1105）字魯直，號山谷、分寧（今
江西修水）人。此幅是黃庭堅的晚年作品，爲其草書
佳作，線條頓挫，張弛疾徐，氣勢連綿。

《晊文公語》

楷書 軸 紙本 93.5×29.9公分
蘇州博物館藏

董氏此幅楷書，秀逸遒勁，篤實豐偉，用筆頗受顏眞卿、柳公權的影響，而「寂」、「樂」、「塵」等字結體又有楊凝式的痕跡，然已巧妙地融爲一體。全卷雄渾有力，且端莊嚴謹，字字體方勢健，既有威嚴之感，又不失平和，可謂珠圓玉潤，典雅方正，雖無大的收放變化，卻顯得極爲凝重。筆法以中鋒爲主，凝實沉穩，而起筆收筆處均較含蓄，於轉折時無明顯的頓筆痕跡，於提頓之間順勢而轉，以此來表現其圓潤與含蓄的神態。

思翁書法創作以行、草居多，造詣也較高，然其楷書也有相當功力，其曾自云：

「吾書無所不臨仿，最得意在小楷書，而懶於拈筆，但以行草行世。」（《畫禪室隨筆》卷一《評法書》）足可見他對於結體的頗具自己書法骨肉的面貌。其用筆提得起筆，不使其自偃，而得遒勁清朗，在結字中取用稍微側傾的模式，章法打破楷書有縱有橫的布白模式，巧妙變化成有縱無橫，而又十分均勻，欣賞思翁此佳作，一點兒也沒有緊張的壓迫之感，顯得輕靈而又抒情，所謂「以有意成風，以無意取態」，能於姿致中透出古淡，雅逸撲人，熠熠奪目，令人陶然入勝，彷彿把酒秋林月影，映著朵朵光華，醉享徐徐清芬，頓覺恬靜瀟灑，心曠神怡。

然世人對其楷書評價並不高，正如明人跋其《杜甫詩軸》所云：「董宗伯先生書法之妙，世皆知之。然皮相者，先生之行草耳。而贋筆十屬其七。至於楷法，世人未許。予見此書，乃先生用意臨摹褚墨極好於此。余久在先生門下，見其運筆之妙，否則，不知其精神所也。」其實，思翁楷書技法也極爲高超，而且是其行草書的根底。

董其昌楷書最初學顏魯公《多寶塔》，又轉學虞永興、柳誠懸等，後再學鍾繇《宣示》表》、《力命表》、《還示帖》、《丙舍帖》及王羲之《黃庭經》等，得神得髓，融會貫通，此卷即反映了思翁能合能離的頗具自己書法骨肉的面貌。

上天垂象北極著於文昌先王建邦南宮列焉會府六官既群四方是則大然其綱小持其要禮樂刑政於是乎達而王道備矣聖上至德光被睿謀廣運提大象以祐生人躬無爲以風天下三台淳耀百群承寧動必有成舉無遺筴年和俗厚千載一時而猶搜擇茂異綱羅俊逸野馨蘭芳林殫松秀盡在於周行矣夫尚書郎廿四司庀六十一人上應星緯中此神仙咸檀國華以成臺妙徐詞制天一之議伏

臨張長史郎官壁記 董其昌

董其昌《臨張旭郎官壁記》 軸 楷書 紙本 161.2×54.9公分 台北故宮博物院藏

此軸楷書間採徐浩和顏眞卿之書風，工整精緻，清朗俊秀，不管怎樣摹臨，董其昌終究有自己的面目。（洪）

泰爲朝廷之容信杞梓之藪澤衣冠之領袖

昆叉元公曰脫世網避農途蘭妾緣甘靜居小寐滅之樂也塵世無拘勞慮悲除恩如太虛清遠恬愉大寂滅之樂也

玄宰書

敕國儲爲天下之本師橐乃元良之教將以本固必由教先非求忠賢何以審諭光祿大夫行吏部尚書充禮儀使上柱國營郡開國公顏真卿立德踐行當四科之首懿文碩學爲百氏之宗忠讜罄于臣節貞規存乎士範述職中外服勞社稷專由其直方動用謂之懿解山公啓事清彼品流斗筲禮光我王度魯公告身帖真蹟在吳門韓宗伯家米元章重顏行而不許顏眞書亦是偏見張長史郎官壁記迥狂草之篥基也

其昌

右圖：董其昌《臨顏真卿告身帖》軸 楷書 紙本
180.8×48.1公分 台北故宮博物院藏
此軸雖臨顏眞卿書，並非僅限於顏眞卿之筆法，結字
工整而豐厚，且具沉穩之感，足見董氏一生學書之功
力。（洪）

上圖：唐 虞世南《破邪論序》碑刻拓本
《破邪論》和《孔子廟堂碑》同是虞世南晚
年的楷書代表作。此書於渾圓中含秀麗，方
勁中有著妍媚的藝術風采，更重要的是有一
種溫潤君子的精神隱含其中。董其昌學虞世
南書，以他取「形離神合」的才氣，應該也
會看到這種溫潤的君子精神才是。（洪）

破邪論序

太于中書令金虞某撰序言

若夫神妙無方非尋常所能測至理凝[...]所帖
定乃常道[...]言有崖斯[...]可爲語天縱覩其真
者子壽如五門六度之源半字一乘之教九流百氏

《論畫》

局部 行書 冊頁 紙本 共20幅 每幅26.8×30公分
台北故宮博物院藏

該卷二十幅，一六二行，每行八字。著錄於《石渠寶笈三編》，《故宮書畫錄》卷三，刊於《故宮歷代法書全集》卷二十五。

思翁於卷首寫到：「看書如看美人，其風神骨相有肌體之外者。」欣賞此書，亦如觀美人，面目清秀，舉止嫻雅，舉手投足，風情萬種；而細品點畫結體，一種楚楚動人的風神氣韻更是撲面而來，令人頓感神清氣爽。這般風神，除董氏「天骨」所致之外，簡靜平和與王右軍遙接，蕭散有致與楊少師呼應，而姿媚秀艷又比趙文敏清淡、空靈。全卷平正婉和，莊重淨逸，用筆講究而清俊妍雅，顯示出一派圓熟的筆性，這是陰柔中不失陽剛的遒勁，朗暢而又含蓄自然的技巧體現。其行筆跳躍輕盈而不浮滑，結字疏朗，並常以左右的輕微傾斜取勢，線條圓勁，力度內涵，如綿裡藏針，書之短長肥瘠各有所美，輕重自然。

董氏書法作品歷來較多率意，而該卷卻較多「作意」，因此點畫結字更臻精致，可謂筆精墨妙。其中圓潤而不滯凝、收束而不疏放的點畫用筆，使人無從懷疑他深得古人筆法真傳；稍加欹側但不顯過分的體勢，則說明他對王書一路的結字具有恰如其分的理解和表現能力；而墨色的變化、章法的疏朗則在繼承、傳遞古法的價值之外，無聲地證明著其自身優勢。

董玄宰此卷的可貴之處是打破了王書流傳過程中人爲形成的平庸書風，使其眞正迴光返照。王羲之被世人尊稱爲書聖，歷代書

董其昌《書畫合璧》之三 水墨 卷 紙本
28.2×119公分 遼寧省博物館藏
墨色沉穩，平實古樸，氣韻清秀，景象曠遠濕潤，爲董其昌山水畫的風格特點。

元 趙孟頫《洛神賦》局部 1300年 行書 卷 紙本
29.5×192.6公分 天津市藝術博物館藏
此行書運筆流暢，一氣呵成，氣勢不凡，有王羲之筆意。趙書的姿媚風格，亦是董其昌摹仿與超越的對象之一。

董其昌《論書冊》十四開之二 行書 紙本
每頁25.1×12公分 台北故宮博物院藏
此冊作於萬曆四十一年（1613），時董其昌五十九歲，歸隱松江也已七年之久。董氏平常觀書賞畫，都有心得，因此將多年的感受整理書此冊頁，論書理、品書跡、評書家，都有精彩之理論，可謂與《論畫》等同份量，其受重視。（洪）

家均頂禮膜拜，然自趙孟頫到文徵明對於古法的追求模式，到明末逐漸形成一種固定模式，書壇進入相對停滯狀態，而天資極高的董其昌則以其不懈努力光復王書神韻，衝破有明一代刻意摹帖選古的藩籬，以靈脫揮灑的筆意見世，推陳出新，使人眼界爲之大開。正如康熙皇帝所言：「華亭董其昌書法，天姿迴異。其高秀圓潤之致，流行於褚墨間，非諸家所能及也。每於若不經意處，豐神獨絕，如清風飄拂，微雲卷舒，頗得天然之趣。嘗觀其架構字體，皆源於晉人。……其用墨之妙，濃淡相間，更爲絕。臨摹最多，每謂天姿功力俱優，良不易也。」在此之後，雖然尚有餘音裊裊，但直到在包世臣、康有爲等人全力推展之下，一種與古法大異的新筆法、新理念、新意趣方才矗然掀起。應該說，歷史的象限決定了董其昌前有古人而後少來者的命運。

27

《紫茄詩》

局部 1636年 行草書 卷 紙本 24.5×414公分

私人收藏

該卷下款紀年爲「丙子三月望」，即崇禎九年（1636），董其昌已八十二歲高齡，並於同年十一月辭世，故此卷實爲難得，彌足珍貴。今人謝稚柳所題卷首、楊仁愷所題之跋，也可謂錦上添花。

董氏一生勤於練筆，其書從顏眞卿入手，兼學晉、唐、宋諸家，參合李邕、徐浩、楊凝式等筆意，筆畫圓潤，分行布白，疏宕秀逸，主張以畫理與禪理融會書法藝術，書風空靈而透情性。包世臣在《藝舟雙楫》中對他的書法分析得較爲詳盡：「華亭受錄於季海，參證以北海、襄陽，晚皈平原而親近於柳、楊兩少師，故其書能於姿致中出古淡，爲書家中樸學。」

此卷書於思翁暮年，可謂人書俱老，而這種老境並非自然天成，而是精力自致，經過長期的極慮專精，反覆實踐，終於達到爐火純青的地步：從心所欲，揮運自如，博采眾長，風格獨到，卓然而爲古今之大家。此外，思翁晚年思慮通達，趣味精審，善於總結經驗，於是筆底自然有所收斂，有所控制，脫去火氣，脫去鋒芒，倍增醇濃的意蘊，使線文底蘊深濃，趣味雋永。正如清人吳德旋《初月樓論書隨筆》所云：「書家貴下筆老重，又是因藥發病，要使秀處如鐵，嫩處如金，方爲用筆之妙。臻斯境者，董思翁尚須暮年，而可易言之耶？」「秀處如鐵，嫩處如金」，其重要內涵即是「重」，如金如鐵之重，暮年之老而又能如此之重實屬不易。清人梁同書《頻羅庵書畫跋·跋陶氏所藏董文敏墨跡》亦云：「思翁晚年一洗姿媚，以唐

法行晉人意，遒逸之致，如老樹著花。江村
所謂初看不佳，愈觀愈妙者，吾於此書亦云
然。」也肯定了董氏書風在晚年的變化。

此卷筆墨圓潤，直透紙背，開合勻豁變
化無定。有者連綿不絕，無者勢不可過，虛
實的對比使通篇生意盎然，虛靈而又力透紙
背，不使一實筆而筆筆剛健，而行距之間的
疏朗更增添了一種恬淡平和的氣息，應該
說，此作既有動態之美而讓人一見傾心，又
有靜態之雅，令人回味無窮。

唐 李邕 《雲麾將軍李思訓碑》720年 行書 拓本
北京故宮博物院藏，碑現存陝西省蒲城縣
簡稱《李思訓碑》，李邕撰文並書。用筆自然，瘦勁
妍麗。董氏曾學習過李邕、徐浩等筆意，李邕的書體
也很符合董氏「以奇為正」的主張。

唐 徐浩 《不空和尚碑》781年 楷書 拓本
北京故宮博物院藏 碑現保存在西安碑林
全稱《唐大興善寺大辨正廣智三藏國師之碑》，此碑
用筆工整，結體嚴謹，氣勢磅礴。

淡與秀——董其昌書法的藝術特色

董其昌是明萬曆年間（1573～1619）最重要的一位書法家，他一方面因長期生活於家鄉松江，繼承了歷來江南文人的秀雅書風；另一方面又因身居高位，以其特有的影響力張揚文人流派書法藝術的思想，以強烈的開拓意識奠定了雲間書派的基礎，從而使蘇南書風在吳門書派衰退之際得以再度復甦，並且在當時、乃至後世均產生較大影響。

董其昌的一生臨摹了大量碑帖，善於吸收古人的長處，攝取他人用筆和結字的巧妙，並加以體會，融合變化為另一種面目，這種面目就是董其昌書法的藝術特徵，即淡與秀。在用筆上，他講究「虛靈」，注重「虛和取韻」，同時，又十分強調書者主宰用筆的能動性，反對運筆過程中的隨意性，在筆的運動中完成點畫的各種形態，故能生動變化而曲盡其妙。

在結字上，他力主米芾集古字的方法，並十分推崇米芾「大字如小字，小字如大字」的見解。他曾自述道：「往余於《黃庭》、《樂毅》真書為人作榜署書，每懸看，輒不得佳，因悟小楷法，欲可展為方丈者，乃盡勢為之。題榜如細書，亦跌蕩自在，惟米襄陽近之。襄陽少時，不能自立家，專事摹帖，人謂之集古字。已有規之者，曰：須得勢乃傳。」《容台別集》卷二《書品》董玄宰清楚地看到宋元以來，特別是入明以後書法作品尺幅展大，大字漸失筆法，筆法又漸失精微的弊端。所以他一方面以米芾為宗師，認為米芾「得力乃在小行書，時留意架構也。」

《容台別集》卷二《書品》另一方面強調大字應在筆法、結字上與小字同樣講究，並在放大中不失勢態，因此，以勢為主成了他經常討論的問題。透過實踐的努力，董氏書作中無論大字與小字，其結體都十分緊密而精微，並充分注意到了氣勢的連貫。

在章法上，他反對字如算子，主張「以字行間布置」。古代眾多的法帖中，他於章法上獲益較多的是楊凝式，對《韭花帖》有著特殊深刻的理解。他從理解中得出的蕭散、簡淡的韻味再加以強調和擴大，其後創出一種新穎的行款來，即行與行的距離和字與字之巧處在用筆，尤在用墨，然非多見古人真跡，不足與語及此竅也。」又，「用墨須使其枯燥，尤忌穠肥，肥則大惡道矣。」《畫禪室隨筆》卷一《論用筆》由此可以看出，董其昌在用筆、結字、章法、用墨四個方面的實踐，是為了追求一種天真爛漫的審美情趣。

為了完善在用筆、結字、章法中對淡遠意境的追求，董其昌在用墨上也一反常人之理念。經過仔細地觀察古帖，他認為：「字之巧處在用筆，尤在用墨，然非多見古人真跡，不足與語及此竅也。」又，「用墨須使其枯燥，尤忌穠肥，肥則大惡道矣。」《畫禪室隨筆》卷一《論用筆》由此可以看出，董其昌在用筆、結字、章法、用墨四個方面的實踐，是為了追求一種天真爛漫的審美情趣。

具備到各種書體，思翁之作則是異彩紛呈。其楷書，最早是學習顏真卿，繼而轉學李邕和柳公權，後逐漸形成了較為成熟的風格，即擷取顏書筆法變化之精髓，頗具結字寬博外張的體勢，並捨棄顏書均衡的筆畫分佈與方正的字形，再參以歐陽詢、徐浩諸家特色，配以清秀攲側之間架，創造出一種敧正相生、俊逸疏朗的新面貌：體態稱健，筆

法渾濃；用筆多澀進含蓄、將放而留之勢。至於行草書，董其昌對《淳化閣帖》用功極深，尤其愛學蘇東坡、黃庭堅、米芾等諸家。他的行書前期多變，至七十歲以後則以淡墨枯筆為多，行氣疏朗，頗有返樸歸真、消盡火氣的意味；結字以敧為正，筆法自然含蓄，寓變化於簡淡之中。他自稱其行書行筆無定跡，而有蕭散錯落之致，達到天然本色，早期用筆多使中鋒、筆畫細勁，行筆間起伏小，結字懷素，筆畫間起伏大；七十歲以後則中鋒、側鋒兼用，線條粗細變化大，筆畫中轉折起伏多，筆力內蘊，結字於懷素外另參揚凝式、米芾諸家，一任自然，生秀淡雅。總之，董其昌以瀟洒出塵、變化無端的形態，在明代的書壇上開出了一代新風。

董其昌創造的以秀逸、淡遠、爽俊為美學特徵的書法藝術，在當時和後世產生極大反響。他的書法在晚年時期已威震朝野，在國外也是聞名遐邇。高麗、琉球使者求書者不絕，效仿者甚多。清初，由於康熙皇帝喜歡董其昌的書法，出現了滿朝皆學董書的熱潮，追逐功名的士子幾乎都以董書為求仕捷徑，於是仿寫成風，當時出名的有姜宸英、張照、笪重光、宋犖、孫岳頒等。到乾隆皇帝時，著名書法家劉墉、梁同書、王文治等都曾涉及董書。學董之風在帝王的推展下，一直延續到清末。可以說，清代帖學的構成是以董其昌為核心的，儘管清中葉後碑派書法崛起，蔚然成風，但歷史證明董氏書法仍是影響清代書法最重要的一家。

董玄宰的書法，歷來評說褒貶不一。褒者傾其溢美之詞，明人周之士《游鶴堂墨藪》說他「六體八法，靡所不精，出乎蘇，入乎米，而豐采姿神，飄飄欲」明人謝肇淛《五雜組》：「今書名之振世者，南則董太史玄宰，北則邢太僕子願。其合作之筆，往往前無古人。」清人王文治《論詩絕句》稱董其書法爲「書家神品」。當然，也有一些人對他的書法持有異議，清代包世臣、康有爲最爲激烈。包世臣《藝舟雙楫》云：「行筆不免空怯。」康有爲《廣藝舟雙楫》諷刺道：「香光雖負盛名，然如休糧道士，神氣寒儉。若遇大將軍整軍厲武，壁壘摩天，旌旗變色者，必裹足不敢下山矣！」還有人認為董書：「局束如轅下駒，蹇法如三日新婦」，「能模而不能茂」，「有姿無骨」等，其中一些批評也不無道理。至於說他「無骨」則有失偏頗，他的俊秀是建立在遒勁的基礎之上的，運筆含筋裹骨，這是不用爭辯的事實，只要細觀思翁所留法書就可明瞭。至於某些學董之人，因臨寫楷書功力不夠，不能得董氏神韻，只是學到一皮毛，形成姿媚的習氣，那是怪不得董香光的。

延伸閱讀

古原宏伸，《董其昌の書畫》（東京：二玄社，1981）
朱惠良，《董其昌法書特展研究圖錄》，台北，國立故宮博物院，1993年5月。

董其昌和他的時代

年代	西元	生平與作品	歷史	藝術與文化
明神宗 萬曆十七年	1589	中進士。	太湖、宿州、松江劉汝國等作亂，吳淞指揮陳懋功討平之。	張學禮輯《考古正文印藪》。賜焦紘進士及第。
萬曆二十年	1592	書《論書畫法卷》、跋《朱巨川誥》等。	倭犯朝鮮，陷王京，朝鮮王李昖奔義州求救。平定寧夏叛亂。	范衣冠文物撰《草訣辨疑》。徐渭書《畫錦堂記軸》。王鐸、王時敏、孫承澤生。
萬曆二十八年	1600	臨《閣帖》五卷，分贈友人。	罷朝鮮戍兵。大西洋利瑪竇進方物。	趙琦美撰《趙氏鐵網珊瑚》十六卷。袁宗道卒。
萬曆二十九年	1601	病休江南。書《月賦》等。	武昌民變，殺稅監陳參隨六人，焚巡撫公署。立皇長子朱常洛為皇太子。	
萬曆三十年	1602	臨唐人《月儀帖》。鑑題《傳張旭草書古詩四帖卷》等。	復河套諸部貢市。	黃輝書《顏仲芳山水歌卷》。李贄以妖人之罪入獄，自刎而死。
萬曆三十一年	1603	書《輞川詩卷》等。刻《戲鴻堂帖》十六卷。	江北盜起。睢州楊思敬作亂，有司討擒之。	萬壽祺生。
萬曆三十二年	1604	跋《蘭亭序》、《蜀素帖》、《中秋帖》、《平復帖》等。	群臣伏文華門，疏請修舉實政，降旨切責。	王穉登重裝所得王羲之《快雪時晴帖》。
萬曆三十五年	1607	書《臨宋四家書卷》等。	南京吏部侍郎葉向高並禮部尚書兼東閣大學士，預機務。	王穉登《積善傳芳卷》。黃輝書《酌盤龍岩泉五律軸》。
萬曆三十八年	1610	書《論書卷》、《各體書古詩十九首卷》等。	賑畿內、山東、山西、河南、陝西、福建、四川飢。	章藻刻《墨池堂選帖》五卷行於世。王錫爵、袁宏道卒。朱由檢生。
萬曆三十九年	1611	書《行書樂毅論冊》、《臨徐浩不空和尚碑銘序冊》等。	設邊鎮常平倉。	朱簡撰《印品》。冒襄生。

年號	西元	董其昌事蹟	史事	其他
萬曆四十三年	1615	書《臨諸體書冊》、《自書詩帖冊》等。	河套諸部犯延綏，官軍御之，敗績，副將孫弘謨被執。	蕭王府據祖本翻刻《淳化閣帖》（蕭府本）。查士標生。
萬曆四十四年	1616	書《壽丁雲鵬七十初度詩軸》、《山谷題跋卷》等。	努爾哈赤即位，國號後金，建元天命。	李流芳書《行書詩卷》。《味水軒日記》。張丑撰《清河書畫舫》十二卷。
萬曆四十八年	1620	書《五經一論冊》等。復被起用為太常寺少卿。	神宗崩。皇太子朱常洛即帝位（光宗），一個月後崩。皇長子朱由校即位（熹宗）。	宋珏書《過徐渭山居詩軸》。朱翊鈞、焦竑卒。馮班生。
明熹宗 天啓元年	1621	書《朱熹友石台記冊》、《龍神感應記卷》等。	清軍攻取瀋陽、遼陽、遼東。太監魏忠賢矯詔殺中官王安。	妻堅書《大楷杜詩冊》。米萬鍾書《壽景孟濤》。張瑞圖書《畫鳥歌冊》。
天啓二年	1622	作《世春堂帖》，行於世。題《正陽門關侯廟碑卷》等。	復張居正原官。錄方孝孺遺嗣，尋予祭葬及謚。加毛文龍為總兵官。	董尊聞審定、董鎬摹勒董其昌法書為《來仲樓法書》十卷。王鐸、倪元璐、黃道濤。
天啓四年	1624	書《梁武帝等書評卷》、《楷書陰符經、樓眞志卷》。	殺工部郎中萬燝，逮杖御史林汝翥。榜東林黨人姓名示天下。詔以「梃擊」、「紅丸」、「移宮」三案編次成書。	邢慈靜書《行草詩冊》。張瑞圖書《赤壁賦卷》、《行書擬古冊》。趙琦美卒。
天啓五年	1625	書《臨楊凝式韭花帖卷》、《楷書陰符經、府君碑合卷》等。《三世誥命卷》等。	清軍取旅順。	周中進士，同改庶吉士。
天啓七年	1627	書《臨閣帖卷》等。	信王由檢即帝位（思宗）。魏忠賢、崔呈秀等皆伏誅。	王鐸書《行書五律冊》、《辰州奇石詩冊》。朱簡自輯並刻成《菌閣藏印》。
明莊烈帝 崇禎元年	1628	書《仿歐陽詢千文冊》、《東方朔答客難並八月梅花大開詩卷》、《墨禪軒說卷》等。	袁崇煥為兵部尚書，督師薊、遼。	張瑞圖書《西園雅集記》。米萬鍾復出，任太僕少卿，卒於任上。姜宸英生。
崇禎三年	1630	刻成《容台集》十七卷。《臨顏眞卿贈裴將軍詩卷》等。	立皇長子慈烺為皇太子，大赦。殺袁崇煥。	黃道周書《行書自作詩卷》。張瑞圖書《十八羅漢贊冊》。
崇禎四年	1631	書《孝經冊》、《臨古帖三種冊》等。吳泰摹勒。	洪承疇總督三邊軍務。	黃道周書《小還詩卷》。朱謀垔撰《畫史會要》五卷。婁堅卒。
崇禎六年	1633	書《臨淳化閣帖卷》、《臨褚遂良書庚信枯樹賦卷》等。	孔有德、耿仲明等降清。	張灝輯《學山堂印譜》十冊。惲壽平生。
崇禎七年	1634	再題《氣力帖》。書《臨古帖三種冊》、《米芾七絕詩軸》、《雜記法書錄卷》等。	廣鹿島副將尚可喜降清。清兵克保安，沿邊諸城堡多不守。	王鐸書《楷書五律十首冊》。楊繼鵬審定、摹勒匯集董其昌法書為《銅龍館帖》。
崇禎八年	1635	書《明故墨林項公墓志銘》、《臨古帖冊》等。	少詹事文震孟、刑部侍郎張至發俱禮部侍郎兼東閣大學士。李自成陷咸陽、陝州。	黃道周二序《容台集》乙亥重刻本。李日華卒。
崇禎九年	1636	書《敕語十六開冊》等。跋傳《五星二十八宿真形圖卷》。卒。	後金改國號大清，皇太極即帝位（太宗），改元崇德。張獻忠陷襄陽。	陳洪綬書《自書詩卷》。王鐸書《臨蘭亭序卷》。文震孟、張鳳翼卒。